Droits d'auteur © : Tous droits réservés. Aucune partie de cette publication ne peut être reproduite, sous quelque forme que ce soit, électronique, enregistrement, photocopie ou autre, sans l'autorisation préalable de l'auteur et de Vanarti Medias.

VANARTI MEDIAS – MAI 2024
D/2024/13.808/2

Au Royaume du Maroc, à ma grand-mère et à tous les passionnés de thé et d'art, cette dédicace sincère témoigne de l'importance infinie que vous avez dans mon cœur

Harwan Red

AU CŒUR DU THÉ MAROCAIN

HARWAN RED

TABLE DES MATIÈRES

PROLOGUE ……………………………………..P13

CHAPITRE 1 : LES VALEURS DU THÉ TRANSMISES DE GÉNÉRATION EN GÉNÉRATION……………………….……......P25

CHAPITRE 2 : LE THÉ ET LA PEINTURE : DEUX FORMES D'ART EN HARMONIE …....P37

CHAPITRE 3 : LES SECRETS D'UN THÉ MAROCAIN D'EXCEPTION : INGRÉDIENTS ET PLUS ENCORE…………..P49

CHAPITRE 4 : LE THÉ À TRAVERS LES ÂGES……………………………..…….P57

CHAPITRE 5 : ABC DU THÉ... POUR LES VISITEURS AU MAROC………………….….P65

CHAPITRE 6 : L'ART DES ACCESSOIRES : L'ART QUE LE THÉ A CONTRIBUÉ À FAÇONNER……………………………...…..P73

CHAPITRE 7 : LE THÉ MAROCAIN À TRAVERS LE MONDE..............................P81

CHAPITRE 8 : B'SAHA ! LE THÉ, UNE SOURCE DE BIENFAITS POUR LA SANTÉ...............P87

CHAPITRE 9 : LA POLYVALENCE DU THÉ MAROCAIN : UNE BOISSON POUR TOUTES LES OCCASIONS………………………………….P93

CHAPITRE 10 : UN AVENIR PROMETTEUR POUR UNE TRADITION SÉCULAIRE : LES ÉVOLUTIONS FUTURES DU THÉ………….P99

CHAPITRE 11 : QUI SERA MON PROCHAIN INVITÉ POUR SAVOURER LE THÉ ?…........P107

CONCLUSION - LE THÉ MAROCAIN : UNE SYMPHONIE DE SAVEURS, DE PARTAGE ET D'IDENTITÉ……………..….......................P117

AU CŒUR DU THÉ MAROCAIN

✯✯✯✯✯

PROLOGUE

En tant qu'artiste, j'ai eu le privilège exaltant d'exposer mes œuvres aux côtés de grands noms tels que Picasso et c'est avec une profonde émotion que je peux affirmer que l'art de préparer le thé marocain est une véritable symphonie de subtilités, tout comme l'est l'expression artistique picturale.

J'ai toujours été captivé par les détails et les nuances de la vie, en étant très observateur. J'ai appris à apprécier les petites choses qui échappent souvent à notre regard. C'est dans cette appréciation minutieuse des détails que j'ai développé mon amour pour l'art qui entoure la préparation du thé marocain.

Chaque aspect de sa tradition est une véritable œuvre d'art à part entière. Depuis la préparation méticuleuse des ingrédients jusqu'à la danse gracieuse de la verseuse, en passant par la dégustation délicate des saveurs complexes, tout contribue à créer une symphonie de gestes qui révèle l'essence même de ce délicieux breuvage qu'est le thé.

En grandissant, j'ai pris conscience de la manière dont le thé est un langage universel, permettant de communiquer au-delà des barrières culturelles et linguistiques. Chaque gorgée est une expérience sensorielle qui nourrit mon âme.

Mais par-dessus tout, c'est ma grand-mère qui a gravé en moi la passion et le respect pour la tradition du thé marocain. Parmi mes souvenirs les plus chers se trouve le rituel du thé préparé par ma grand-mère. Chaque fois que je franchissais le seuil de sa maison, je me laissais envahir par une vague d'émotions. L'arôme enivrant du thé à la menthe fraîchement préparé flottait délicatement dans l'air.

Ayant exposé dans différentes villes internationales, dont Bruxelles, Rabat et Los Angeles, j'ai pu expérimenter la puissance de l'art pour transcender les limites de la réalité

et toucher les cœurs avec émotion.

Au-delà des honneurs et de la renommée, ma véritable passion réside dans la capacité de l'art à capturer la beauté éphémère du monde et à transmettre des émotions profondes. En tant qu'artiste polyvalent, je m'exprime à travers différentes formes d'art, notamment la peinture et l'écriture. Je puise dans l'émotion et la créativité que la tradition du thé a insufflées dans ma vie.

Je suis reconnaissant de pouvoir partager mes créations artistiques avec le monde, dans l'espoir de susciter des réflexions, des conversations et des moments de partage qui transcendent les frontières et les cultures. Chaque rencontre autour d'un verre de thé est une occasion de rassembler des proches et des étrangers, de tisser des liens et de créer des souvenirs précieux. C'est un moment de partage où les barrières culturelles s'estompent et où des connexions authentiques se créent.

En parallèle, je suis passionné par les différentes cultures et un explorateur des traditions. J'ai plongé dans la richesse de la tradition marocaine et partagé cette expérience avec plusieurs personnes du monde entier. Pour moi, le thé à la menthe au Maroc va bien au-delà d'un simple breuvage.

Il incarne la convivialité, l'hospitalité et le partage.

Chaque rencontre autour d'un verre de thé est l'occasion de rassembler des proches et des étrangers, de tisser des liens et de créer des souvenirs précieux. C'est un moment de partage où les barrières culturelles s'estompent et où des connexions authentiques se créent.

En somme, le thé marocain est bien plus qu'un rafraîchissement pour moi. C'est un symbole de l'art de vivre, de la générosité et de la beauté qui se cachent dans les traditions ancestrales. C'est un véritable trésor culturel qui a le pouvoir de rassembler les gens, de nourrir les conversations et de créer des souvenirs inoubliables.

Laissez-moi vous raconter l'incroyable récit de l'idée d'écrire ce livre. Cette histoire se déroule il y a peu de temps, lors d'une expérience vécue en compagnie de quelques amis.

C'était un après-midi ensoleillé de printemps lorsque mes amis m'ont chaleureusement invité chez eux. Nous nous sommes retrouvés dans leur jardin, entourés d'une profusion de fleurs colorées qui éclataient de vie, baignés par la douce brise printanière. L'atmosphère était empreinte de joie et de détente, avec une légère excitation

flottant dans l'air à l'idée de partager ce moment de convivialité.

Nous nous sommes installés autour d'une table magnifiquement dressée, parée de nappes colorées et agrémentée de bouquets de fleurs fraîches. Les verres transparents, d'une beauté éclatante, étincelaient sous les rayons du soleil. Lorsque la vapeur parfumée du thé à la menthe fraîche s'est élevée dans l'air, mes sens se sont éveillés et mon esprit s'est ouvert à la magie de l'instant.

Les verres de thé à la menthe fraîche étaient tels des joyaux translucides, capturant la lumière et les couleurs du jardin qui nous entourait. Leurs reflets dansaient avec grâce, reflétant la pureté de l'instant. Lorsque j'ai pris ma première gorgée, le goût délicat de la menthe a enveloppé ma langue, me procurant une explosion de fraîcheur et de douceur.

Et là, posés sur la table, trônaient les fameux « sfenj », de délicieux beignets marocains, accompagnés d'une généreuse assiette de crêpes nappées d'un miel délicieusement doré. Leur douceur exquise et leur texture moelleuse s'accordaient parfaitement avec la fraîcheur du thé à la menthe, créant une symphonie

gustative qui caressait délicatement mon palais. Chaque bouchée était une explosion de saveurs, une danse enchanteresse qui ravissait mes papilles.

Les éclats de rire et les conversations animées se mariaient harmonieusement aux chants mélodieux des oiseaux, créant une symphonie de vie et de bonheur.

Les délicats parfums des fleurs embaumaient l'atmosphère. À chaque gorgée de thé, un voyage sensoriel s'ouvrait devant moi, transportant mon esprit vers des souvenirs lointains et éveillant en moi des émotions profondes enfouies dans le silence. Dans cette parenthèse magique, le temps semblait s'arrêter. Mes sens étaient en éveil, capturant chaque détail, chaque émotion.

Et dans mon cœur, une gratitude infinie se mêlait à une joie intense, car je savais que ces précieux moments passés avec mes amies resteraient à jamais gravés dans ma mémoire, comme un trésor précieux de la vie.

Alors que les saveurs des crêpes et du miel se mêlaient au goût du thé à la menthe dans ma bouche, une sensation curieuse de bonheur intense m'a envahi.

Une vague de souvenirs a déferlé en moi. Mon regard

s'est perdu dans le paysage, hypnotisé par cette expérience sensorielle. Mes amis ont remarqué mon état de transe et m'ont demandé si tout allait bien.

J'ai alors partagé avec eux comment cette sensation gustative m'avait transporté dans le temps, évoquant des moments chers de mon enfance. Les souvenirs ont afflué avec une clarté surprenante. Je me suis revu enfant, assis à une table semblable à celle-ci, entouré de ma famille dans la maison de ma grand-mère.

La bouilloire en cuivre trônait fièrement à côté de la table, son eau frémissante annonçant le début d'un cérémonial envoûtant du thé. Ma grand-mère ajoutait avec délicatesse dans une théière une poignée généreuse de feuilles de thé vert d'une qualité inégalée, tandis que le parfum exquis et captivant du thé enveloppait la pièce d'une aura enchanteresse. Ma grand-mère, avec une tendresse infinie, prenait le temps de choisir avec soin quelques brins de menthe fraîche.

Elle les déposait ensuite délicatement dans la théière, libérant ainsi un parfum vif et rafraîchissant qui se mêlait harmonieusement à celui du thé. Les feuilles de menthe, légères comme des plumes, flottaient doucement à la surface, ajoutant une touche de fraîcheur et d'élégance à

cette boisson enchanteresse.

Pendant que le thé infusait, ma grand-mère s'attelait à la préparation des crêpes. Avec une maîtrise inégalée, elle les cuisait sur une plaque chauffante en fonte, les dorant doucement jusqu'à ce qu'elles atteignent une légère croustillance. Son geste était empreint d'amour et de savoir-faire transmis de génération en génération. Chaque crêpe prenait vie sous ses doigts habiles, prenant une teinte dorée et appétissante.

Tout d'abord, ma grand-mère disposait les délicieuses crêpes dans une grande assiette, avec une précision empreinte de tendresse. Puis, avec une attention toute particulière, ma grand-mère ajoutait une cuillerée de miel de la plus haute qualité.

Ce miel, d'une douceur exquise, se répandait délicatement sur les crêpes chaudes, s'harmonisant avec leur parfum captivant. L'odeur alléchante des crêpes fraîchement préparées se mêlait à celle du thé, créant une symphonie aromatique qui chatouillait les papilles gustatives et éveillait les sens.

Dans ces moments précieux, le temps semblait ralentir. Chaque geste, chaque arôme, chaque saveur étaient

empreints d'émotion.

C'était bien plus qu'un simple repas, c'était un héritage familial, un lien profond entre générations. Les souvenirs se tissaient autour de cette table, dans cette cuisine emplie de chaleur et de douceur.

Enfin, le moment tant attendu arrivait. Le thé avait fini d'infuser et ma grand-mère versait avec grâce et précision le breuvage dans de petits verres transparents. Le liquide ambré s'écoulait lentement, créant une mousse légère qui flottait à la surface. Chaque geste était empreint d'une précision millimétrée, d'une habileté héritée de générations de femmes marocaines.

Nous nous installions autour de la table, baignés dans une atmosphère chaleureuse. Les verres de thé chaud étaient tenus délicatement entre nos mains, tandis que nous savourions les crêpes au miel qui se mariaient parfaitement avec cette délicieuse boisson. Chaque dégustation était une expérience sensorielle inoubliable.

Ce moment magique a ravivé en moi l'importance de prendre le temps de savourer les petits plaisirs de la vie, de se laisser emporter par les sensations et de se connecter à nos souvenirs.

Le parfum envoûtant du thé à la menthe fraîche a été le déclencheur de cette cascade de souvenirs.

Il a réveillé en moi des émotions profondes, une nostalgie douce-amère mêlée de gratitude pour ces instants précieux de mon passé.

J'ai partagé avec mes amis à quel point je chérissais chaque visite que je faisais à ma grand-mère lorsque j'étais enfant et combien je regarde aujourd'hui ces souvenirs avec une grande tendresse.

Mes amis, rassemblés dans le jardin, étaient émus et comblés de constater que ce modeste instant partagé autour d'un verre de thé pouvait éveiller en moi une telle béatitude et une telle complicité.

Dans ce jardin, j'ai pris conscience de la magie qui peut émaner d'un simple moment de convivialité autour d'un verre de thé. Je ressentais un besoin impérieux de capturer l'essence de cette expérience éphémère, de

l'immortaliser dans les pages d'un livre qui transcenderait le temps et toucherait les âmes de ceux qui le liraient.

Plongé dans les souvenirs de ces instants précieux passés auprès de ma grand-mère, mon cœur s'embrase d'une gratitude intense et d'une passion débordante.

Aujourd'hui, empreint d'une joie indescriptible, je vous offre cet ouvrage qui célèbre la fascinante splendeur de la tradition marocaine du thé. La préparation du thé est pour moi une coutume qui demande patience et précision. Les gestes précis lors du versement du thé pour créer une mousse délicate, les parfums enivrants qui s'échappent dans l'air et la chaleur réconfortante qui émane de chaque verre sont autant d'éléments qui font de cette expérience un véritable enchantement pour les sens. Le thé marocain va cependant au-delà de cela.

Le thé à la menthe est une boisson qui rassemble les gens, qu'ils soient riches ou pauvres, connus ou non. Cette boisson réconfortante est appréciée par tous, peu importe l'âge.

Je vous invite à embarquer pour un voyage à travers le temps, où passé et présent se mêlent dans une danse enchanteresse.

Les paysages dépeints vous invitent à explorer des contrées lointaines, des jardins verdoyants aux senteurs enivrantes, des salons de thé traditionnels aux décors exotiques.

Vous vous laissez emporter par les couleurs chatoyantes des verres, les volutes de vapeur dansant dans l'air et le subtil murmure de l'eau bouillante glissant doucement dans la théière.

À travers les pages, nous nous plongeons dans les délices du thé, les traditions de préparation, les ingrédients authentiques et les variations régionales.

Ce livre sert de passerelle entre les souvenirs de mon enfance et les lecteurs, offrant une connexion profonde et une invitation à découvrir la splendeur du thé marocain. J'y célèbre l'art en tant que langage universel et je propose une expérience de lecture qui transporte les sens dans un monde de saveurs, de convivialité et de chaleur.

Bienvenue au cœur du thé marocain.

CHAPITRE 1

LES VALEURS DU THÉ TRANSMISES DE GÉNÉRATION EN GÉNÉRATION

CHAPITRE 1 : LES VALEURS DU THÉ TRANSMISES DE GÉNÉRATION EN GÉNÉRATION

Dans ce premier chapitre, j'explore les valeurs profondes du thé, transmises de génération en génération.

Au fil des années, j'ai réalisé que le thé porte en lui des valeurs et des traditions précieuses. Aujourd'hui, lorsque je prépare et déguste du thé à la menthe, le parfum captivant de la menthe fraîche et la saveur réconfortante du thé me transportent instantanément à l'époque où ma grand-mère était présente et où chaque verre de thé était une célébration de l'affection, de la complicité et de la transmission des traditions familiales.

Je me souviens encore avec émotion de la façon dont je contemplais ma grand-mère faire virevolter les feuilles de thé dans la théière, de son sourire radieux lorsqu'elle

versait le thé dans les verres, créant une douce vapeur et emplissant l'air d'un parfum fascinant.

Ces précieux souvenirs ont profondément nourri ma passion pour l'art, la peinture et l'écriture.

Au centre de tout cela se tenait ma grand-mère, une figure inspirante et aimante.

Son dévouement envers notre tradition était une source d'admiration sans fin. En la regardant, je voyais en elle la gardienne de notre héritage bien-aimé, une gardienne dont la sagesse et l'amour se reflétaient dans chaque verre de thé partagé.

Ma grand-mère, assise en face de moi, avait les yeux brillants, reflétant un mélange d'amour, de fierté et de douce tristesse, les yeux brillants de souvenirs.

Elle commença à partager avec une tendresse infinie les rassemblements de femmes de notre famille, unissant leurs forces et leur savoir-faire. Ma grand-mère m'invita à préserver cet esprit de rassemblement et de partage.

Elle me rappela que notre force réside dans notre capacité à nous unir, à partager nos connaissances et à célébrer

ensemble nos traditions. Et à travers ses yeux brillants, je compris que ces moments de rassemblement étaient un héritage précieux qui devait être chéri et transmis aux générations futures.

Les paroles qui s'échappaient de ses lèvres étaient imprégnées d'émotion, portant en elles la sagesse accumulée au fil des générations.

Ses récits étaient comme des ailes déployées me transportant au-delà des limites temporelles. Je pouvais presque ressentir la complicité tangible de ces femmes alors qu'elles s'appliquaient avec dévotion à chaque détail de la préparation du thé à la menthe.

Je me sentais transporté dans un autre temps, un autre lieu, où les battements de mon cœur se synchronisaient avec ceux de ma grand-mère. Nous étions en communion, liés par une connexion profonde qui dépassait les mots.

Nous dansions ensemble sur les rythmes captivants de nos souvenirs, tissant un lien intime entre le passé et le présent.

Chacune de ses paroles révélait son passé, une plongée dans son enfance au Maroc.

Elle évoquait avec passion les ruelles animées de son quartier, vibrant au rythme des jeux et des rires insouciants. Les images se formaient devant mes yeux, les couleurs éclatantes des fêtes et des mariages, l'effervescence joyeuse qui imprégnait chaque instant de sa jeunesse.

Ma grand-mère partageait également avec moi que lors des célébrations de mariage, par exemple, des rituels spéciaux étaient dédiés à la préparation et à la dégustation du thé.

Elle me racontait avec passion comment, dans la culture marocaine, l'acte d'offrir un verre de thé à la menthe était bien plus qu'une simple hospitalité.

C'était un geste empreint de respect, d'accueil et de générosité, un symbole puissant capable de tisser des liens profonds entre les individus. Accepter ce thé à la menthe était une manière de témoigner sa gratitude envers l'hôte, de reconnaître l'importance de cette connexion unique qui se créait.

Lorsqu'un hôte offre du thé à la menthe à son invité, il lui ouvre les portes de son foyer et lui témoigne une hospitalité chaleureuse. C'est une manière de dire : « Bienvenue chez moi, je suis honoré de te recevoir et je souhaite que tu te sentes le bienvenu et à l'aise ici. »

Mais au-delà de ces souvenirs lumineux, ma grand-mère partageait également les valeurs profondément ancrées dans la culture marocaine.

Elle évoquait la solidarité qui unissait les membres de sa communauté, l'importance de la famille et le respect des aînés. Le thé à la menthe dépassait largement le simple statut de boisson.

C'était une façon pour les femmes de la famille de se soutenir mutuellement, de transmettre des valeurs et des enseignements précieux.

Ma grand-mère décrivait avec une tendresse infinie les rassemblements de femmes de la famille, réunies autour de la préparation du thé à la menthe.

Elle parlait de la façon dont elles partageaient des moments complices, échangeant des histoires, des conseils et des rires joyeux. Elle rendait visite à ses

voisines pour partager un thé et discuter des joies et des peines de la vie. Ces rencontres étaient empreintes de solidarité, renforçant les liens sociaux et créant un sentiment d'appartenance.

Je pouvais presque percevoir la délicieuse fragrance s'élevant de la théière et entendre les doux murmures des conversations se mêlant dans l'air, tels des bourgeons floraux s'épanouissant sous les rayons chaleureux du soleil.

À travers ses paroles, les images de ces femmes fortes et bienveillantes revivent en moi.

Leur dévotion à créer une expérience sensorielle unique se manifestait à travers la chaleur de leurs mains, l'arôme captivant du thé infusé et la fraîcheur de la menthe qui embaumait l'air.

Dans le regard pétillant de ma grand-mère, je lisais l'amour inconditionnel qu'elle portait à cette tradition.

Elle nous enseignait que ces moments partagés autour d'un verre de thé étaient un cadeau. Elle nous rappelait que le thé à la menthe était un héritage précieux à préserver, une source de fierté et de joie.

Au fil des années, j'ai compris que ces moments nous rappellent l'importance de rester connectés à nos racines, de célébrer nos traditions et de cultiver des relations authentiques.

Alors que je me remémore ces précieux moments partagés avec ma grand-mère, je réalise l'impact profond du thé sur mon identité et mes valeurs.

Il est devenu une part indissociable de qui je suis, un héritage que je chéris et que je désire transmettre aux générations à venir.

Lorsque je pose délicatement mon verre vide, je sais que ce lien indéfectible restera gravé en moi pour toujours.

Et je suis rempli de gratitude d'avoir eu la chance de vivre ces instants magiques, où le passé et le présent se sont rencontrés dans une danse intemporelle.

C'est pourquoi je considère comme mon devoir légitime de partager avec le monde la signification de la tradition du thé marocain : la joie d'être entouré, de partager ces moments précieux.

Je ressens l'importance de préserver ces valeurs vivantes.

Permettez-moi donc de souligner un exemple qui pourrait particulièrement intéresser ceux qui viennent de pays autres que le Maroc.

Comme me l'a enseigné ma grand-mère, la tradition d'offrir du thé à la menthe marocain à un invité est profondément enracinée dans la culture marocaine.

Elle témoigne de l'importance accordée à l'hospitalité. Au Maroc, recevoir un invité est considéré comme un honneur et offrir du thé à la menthe est un geste empreint de respect et de courtoisie envers celui-ci.

Lorsqu'une personne est accueillie chez quelqu'un au Maroc, il est très courant que l'hôte propose du thé à la menthe dès son arrivée.

Il est donc recommandé, lorsqu'on est invité chez quelqu'un au Maroc, d'accepter l'offre de thé à la menthe avec gratitude.

Cela témoigne du respect envers la culture et les traditions de l'hôte et contribue à établir une relation harmonieuse et bienveillante. Même si l'on n'est pas un grand amateur de thé, il est généralement préférable d'accepter poliment l'offre et de profiter de ce moment de

partage et de convivialité.

Accepter cette offre avec gratitude permet de créer des liens forts et d'apprécier pleinement l'expérience culturelle marocaine.

Lorsque je savoure un verre de thé à la menthe, cela éveille en moi une profonde inspiration.

Les souvenirs de mon enfance se mêlent aux visites que j'ai faites au Maroc en tant qu'adulte, où je séjournais dans des hôtels au charme typiquement marocain et où l'inspiration venait à moi.

La dégustation du thé à la menthe suscite en moi une sensation si intense que je cherche à la retrouver partout où je vais.

CHAPITRE 2

LE THÉ ET LA PEINTURE : DEUX FORMES D'ART EN HARMONIE

CHAPITRE 2 : LE THÉ ET LA PEINTURE : DEUX FORMES D'ART EN HARMONIE

Dans ce chapitre, nous nous aventurerons à la rencontre harmonieuse entre le thé et la peinture, deux formes d'art qui se complètent et s'enrichissent mutuellement.

Lorsque je prépare mon thé à la menthe, je suis emporté vers un état de quiétude et de sérénité. C'est un moment de connexion profonde avec moi-même, une pause bienvenue dans l'agitation de la vie quotidienne.

Je prépare mon thé avec soin, choisissant les feuilles parfumées qui captiveront mes sens.

Une fois le thé infusé, je savoure chaque verre, ressentant la chaleur réconfortante se répandre en moi.

La vapeur parfumée qui s'élève de la théière évoque la présence de ma grand-mère. Chaque gorgée est une invitation à l'instant présent, une expérience de pleine conscience. Le thé devient une extension de moi-même, un compagnon de voyage dans mes explorations créatives.

Les saveurs fraîches de la menthe se mêlent harmonieusement à la délicatesse du thé, créant une danse subtile sur ma langue. Peu importe où je me trouve, cette expérience reste un pilier essentiel de ma vie, une source infinie de joie et de réconfort.

La symphonie gustative éveille mes sens et ravive mon âme.

Dans cet équilibre subtil entre la dégustation de mon thé bien-aimé et la création artistique, je trouve une plénitude rare. C'est un instant où je me sens pleinement vivant, connecté à mes racines et à la passion qui anime mon être.

Alors que je m'équipe de mon verre enchanteur, je plonge profondément dans l'expression artistique qui m'attend. Une fois que le thé à la menthe caresse mes lèvres, je suis transporté dans un tourbillon d'émotions. Les souvenirs

affluent dans mon esprit, à la fois doux et intenses, m'enveloppant de leur présence vivace. Je m'imprègne de ces souvenirs chargés d'émotion.

Ensuite, je me réfugie dans mon espace dédié à la création, entouré des outils de mon art.

Que ce soit un pinceau vibrant trempé dans une palette de couleurs chatoyantes ou un stylo glissant sur un bloc-notes, je laisse mes doigts effleurer les matériaux, ressentant leur texture et leur énergie. Je me laisse guider par mon instinct, mes émotions et mes pensées, qui se transforment en traits sur la toile ou en mots sur la page.

Dans chaque coup de pinceau, je danse avec mes émotions, créant une symphonie visuelle qui donne vie à mon intériorité. Les couleurs s'entrelacent, se mêlent harmonieusement, révélant les multiples facettes de mon être. Je m'abandonne à la toile, explorant les profondeurs de mon âme à travers chaque geste, chaque trait qui prend forme sous mes doigts. C'est ainsi que l'émotion se matérialise, vibrant sur la toile, résonnant dans chaque mot écrit.

Lorsque j'écris, les mots coulent de ma plume comme une mélodie, une histoire qui se dévoile progressivement. Je

m'immerge dans les pensées de mes personnages, je ressens leurs joies, leurs peines, leurs espoirs. Chaque phrase est une invitation à l'introspection, à la compréhension profonde de l'âme humaine.

À travers mon art, je canalise mes émotions, mes rêves, mes questionnements sur la vie. Je crée des mondes parallèles où je peux explorer les méandres de l'existence, où je peux donner une voix à mes pensées les plus profondes. Je cherche à capturer les émotions les plus intenses, à toucher le cœur de mes lecteurs ou spectateurs.

Mon rituel du thé et de la création devient un moment d'intimité avec moi-même, une communion avec l'invisible, une exploration de l'âme humaine. C'est dans ces instants que je me sens vivant, que je me sens connecté à quelque chose de plus grand que moi. Et je continue d'écrire, de peindre, de chercher ces moments précieux qui donnent un sens à ma vie.

Chaque coup de pinceau est teinté de la chaleur des verres de thé partagés, de la délicatesse des feuilles de menthe et de l'harmonie des couleurs qui se mêlent sur la toile. Mon art devient alors un moyen intime de

communication, une façon de partager ces instants éphémères avec le monde.

Que chaque instant de dégustation de thé, que chaque œuvre d'art que je crée soit une invitation à la contemplation, à ma connexion avec notre humanité commune. Puissent-ils éveiller en moi la magie de l'instant présent, la beauté qui se cache dans les moindres détails et me rappeler que l'art est un langage universel qui transcende les frontières et unit les individus.

La préparation du thé et la création artistique sont pour moi des processus similaires qui demandent une réflexion préalable, une planification méticuleuse et une exécution attentionnée.

Tout comme le thé à la menthe éveille les sens, la pratique de la peinture éveille les émotions les plus profondes

À travers la peinture, je m'immerge dans les traditions artistiques, m'inspirant des grands maîtres tout en apportant ma propre vision et interprétation au monde de l'art. Cette approche artistique se reflète également dans

ma pratique, où chaque choix de couleur est une expression créative de ma sensibilité artistique.

De plus, la préparation du thé peut être considérée comme une forme d'art en soi. Les gestes précis, la sélection des ingrédients, la création de mélanges aromatiques sont autant d'éléments qui demandent une attention particulière et une sensibilité artistique.

Ainsi, la pratique de la préparation du thé et de la peinture peut être liée par leur capacité à nourrir l'âme, à stimuler la créativité et à établir une connexion profonde avec soi-même et avec sa culture.

Que ce soit à travers mes peintures ou mes écrits, je cherche à toucher les âmes, à éveiller les émotions et à partager des histoires qui résonnent avec les autres. Mon existence est un véritable kaléidoscope d'émotions et de créativité, où je puise mon inspiration dans les couleurs vibrantes de mes expériences de vie.

Dans mon cheminement artistique, je trouve également de l'inspiration dans les mots et la littérature. La connexion entre le thé, la peinture et l'écriture est profonde et riche.

Tout comme le thé et la peinture, les mots ont le pouvoir de capturer des émotions, de transmettre des idées et de créer des ponts entre les individus.

Le thé devient ainsi une source d'inspiration pour mon écriture.

Le thé peut être un compagnon précieux pour les écrivains, offrant une pause réconfortante et une source d'inspiration pour exprimer leurs pensées et leurs émotions.

Sa dégustation peut éveiller des sensations, des souvenirs et des pensées qui se traduisent en mots sur le papier.

À chaque dégustation, je suis emmené vers des contrées lointaines, vers des terres où le thé est cultivé avec amour et respect. Je sens la chaleur du soleil sur les feuilles, le toucher délicat des mains qui les ont cueillies avec soin. Je suis enveloppé par les paysages bucoliques des plantations, par la magie des cultures qui ont préservé cette tradition séculaire.

Je m'imagine dans le rôle de l'hôte, celui qui prépare le thé avec délicatesse et dévotion. Chaque goutte qui se déverse dans la théière est un doux ballet, nettoyant les

feuilles de thé et révélant la qualité de l'infusion à venir.

C'est un acte d'amour envers le thé, une offrande empreinte de soin et d'attention.

Je m'enfonce profondément au plus profond de mon être pour donner une voix à l'inexprimable, pour exprimer les sentiments qui résonnent en chacun de nous.

C'est dans cet espace intime de créativité que je trouve un refuge, un moyen de donner vie à mes pensées les plus profondes et de les partager avec le monde.

Dans cette danse littéraire avec le thé, les pages de mes livres s'animent. Les scènes se déploient devant mes yeux, palpitantes d'émotions intenses. Les arômes captivants et les saveurs délicates du thé nourrissent mon imagination.

Chaque ingrédient dans cette alchimie délicate – le thé, les feuilles de menthe, le sucre et l'eau – devient un acteur à part entière, contribuant à l'histoire qui se déploie.

Les feuilles de thé jouent un rôle essentiel dans cette histoire, en étant au cœur de chaque moment marquant.

Le sucre, dosé avec précision, apporte une douceur subtile, tandis que les feuilles de menthe fraîche offrent une fraîcheur vivifiante

L'eau, telle une force vitale, fusionne tous les éléments pour créer une harmonie parfaite.

En rendant hommage au thé marocain, je suis fidèle à une longue tradition où cette boisson est célébrée dans les arts du Maroc

Les œuvres artistiques témoignent de l'amour et de l'appréciation profonde pour cette boisson. Ces chefs-d'œuvre célèbrent l'esthétique et la signification culturelle du thé, offrant ainsi une perspective artistique unique.

La musique marocaine a également accordé une place de choix au thé. Les mélodies captivantes évoquent souvent l'ambiance chaleureuse des moments de partage autour du thé. Les rythmes et les instruments traditionnels transportent l'auditeur dans l'univers convivial et poétique de cette boisson emblématique.

Les chants et les poèmes célèbrent la magie des rencontres autour d'une théière fumante, les échanges chaleureux et les moments de convivialité. Chaque mot

est une note mélodieuse, chaque phrase une caresse pour l'âme.

Même sur grand écran, dans les films marocains, les scènes de partage de thé se déploient avec émotion, renforçant le statut du thé en tant que symbole national. Chaque verre de thé devient un acteur à part entière, tissant des liens entre les personnages et révélant les subtilités des relations humaines. Les images captent l'intensité des émotions qui se dégagent de ces moments de partage, offrant une fenêtre ouverte sur la richesse de la culture marocaine.

Ainsi, que ce soit à travers les peintures, la musique, les films ou les écrits des poètes marocains, le thé marocain demeure une source inépuisable d'inspiration, un symbole de convivialité et de partage. Il est le fil conducteur qui nous relie les uns aux autres, transcendant les époques et les frontières et nous rappelant que chaque instant est une opportunité de vivre intensément, de se connecter aux autres et de créer notre propre poésie de vie.

CHAPITRE 3

LES SECRETS D'UN THÉ MAROCAIN D'EXCEPTION : INGRÉDIENTS ET PLUS ENCORE

CHAPITRE 3 : LES SECRETS D'UN THÉ MAROCAIN D'EXCEPTION : INGRÉDIENTS ET PLUS ENCORE

Dans ce chapitre, nous explorerons les mystères qui entourent la préparation d'un thé marocain d'exception. Nous examinerons les ingrédients et les techniques qui font de cette boisson une véritable merveille pour les papilles.

Le thé marocain est le symbole des rencontres et des échanges, des révélations et des découvertes. Le thé marocain se décline en une multitude de variétés, mais c'est le thé vert à la menthe qui reste le plus apprécié.

Différentes personnes au Maroc peuvent personnaliser leur boisson de différentes manières. Certains ajoutent de l'absinthe, d'autres ajoutent du thym.

Et pourquoi ne pas ajouter une touche de douceur avec

une pointe de fleur d'oranger ? Chaque combinaison est une découverte sensorielle qui varie selon les régions du Maroc.

La cérémonie du thé au Maroc est une véritable pièce de théâtre, où les émotions s'expriment avec une intensité captivante. Elle est accompagnée d'une symphonie de pâtisseries marocaines traditionnelles, qui viennent ajouter une touche de douceur et de délice à cette expérience enchanteresse.

Les cornes de gazelle, délicieusement confectionnées telles des œuvres d'art évoquant les cornes gracieuses d'une antilope, transportent les papilles dans un monde de délicatesse et de volupté sucrée.

Chaque bouchée éveille les sens, avec une texture délicate qui fond délicieusement en bouche.

Les ghraiba, ces cookies de forme ronde, au beurre salé ou avec des fruits secs, offrent une explosion de saveurs sucrées qui se marient magnifiquement avec le thé à la menthe.

Les fruits secs, tels que les amandes, les noix de pécan et les noix de cajou, ajoutent une texture croquante et une richesse de saveurs à cette expérience culinaire. Leur présence dans cette scène gourmande apporte une note de sophistication et de générosité.

Et que dire des msemen, ces crêpes marocaines légères et feuilletées, ou encore des baghrirs, ces crêpes avec leurs petits trous, qui accompagnent si parfaitement le thé à la menthe ?

Mais au-delà de l'explosion de saveurs et des délices gustatifs, le véritable enchantement réside dans l'essence même de cette tradition. Le thé marocain va bien au-delà d'une simple boisson, il incarne une expression profonde de générosité, de respect et d'amour envers autrui. Dans chaque verre de thé réside l'esprit marocain, sa culture riche et son amour pour autrui.

Récemment, alors que je préparais mon thé, j'ai ouvert la boîte renfermant les précieuses feuilles. Malheureusement, la boîte était vide.

Cependant, j'ai réalisé que je pouvais facilement en acheter dans n'importe quel magasin où je me trouvais.

De nos jours, les ingrédients nécessaires à la préparation de ma boisson préférée sont si accessibles. Mais en y réfléchissant, je me suis dit que cela n'avait pas toujours été le cas. Une pensée étrange m'a traversé l'esprit, éveillant en moi une curiosité troublante.

Je me suis revu à une époque lointaine où le thé n'était pas aussi accessible qu'aujourd'hui. C'était un trésor rare, une boisson précieuse qui se méritait. Mais aujourd'hui, les étagères des supermarchés regorgent de boîtes de thé, prêtes à être cueillies par quiconque en ressent le désir. Les temps ont changé, la magie de la recherche s'est estompée. Pourtant, en ouvrant cette boîte de thé, j'ai réalisé que malgré la facilité d'accès, le goût de l'aventure et de la découverte persistait en moi.

Ce simple geste, ramenant à la surface ces souvenirs enfouis, m'a rappelé que chaque verre de thé est porteur d'une histoire, d'un voyage intérieur. Alors, j'ai souri, reconnaissant pour ces instants fugaces où les frontières du temps se brouillent et où l'émerveillement se révèle dans les choses les plus simples.

Et je me suis promis de ne jamais oublier que derrière chaque verre de thé se cache un monde de possibilités, un univers d'émotions et de souvenirs. Alors, je me suis

assis, j'ai savouré ce breuvage parfumé, laissant les volutes de cette merveilleuse boisson m'emporter vers un ailleurs.

CHAPITRE 4

LE THÉ À TRAVERS LES ÂGES

CHAPITRE 4 : LE THÉ À TRAVERS LES ÂGES

Dans ce chapitre, nous nous embarquerons pour un voyage épique afin d'apprécier l'impact du thé au Maroc à travers les siècles.

La pratique ancestrale du thé au Maroc s'enracine dans les profondeurs du temps et son origine est enveloppée de légendes et de récits transmis d'une époque à l'autre.

Il existe de nombreuses légendes entourant les origines du thé et bien que la recherche historique ait pu confirmer certaines origines particulières du thé dans certaines cultures, il subsiste encore beaucoup de mystère quant aux moments précis où le thé a atteint différentes civilisations. Au Maroc, il n'est toujours pas absolument certain quand le thé à la menthe est devenu la boisson largement appréciée qu'elle est aujourd'hui.

La pratique ancestrale du thé au Maroc s'enracine dans les profondeurs du temps et son origine est enveloppée de légendes et de récits transmis d'une époque à l'autre.

Ma grand-mère m'avait aussi raconté une histoire selon laquelle des marchands de thé, venus de contrées lointaines, auraient entrepris un voyage intrépide à travers des terres inexplorées pour apporter les précieuses feuilles de thé au Maroc. Tels des explorateurs mystérieux, ils auraient bravé les océans déchaînés, traversé des déserts arides et escaladé des sommets majestueux, guidés par une quête insatiable.

Les caravanes, telles des héroïnes des contes, bravant les tourments des déserts brûlants et les montagnes escarpées, apportaient avec elles des trésors précieux : des feuilles de thé soigneusement emballées, porteuses d'un héritage millénaire. Les paroles captivantes de ma grand-mère se mêlaient à l'éclat de mon imagination et je me voyais moi-même aux côtés de caravanes intrépides, bravant avec une audace sans faille les éléments impitoyables.

Telles des étoiles filantes dans la nuit, ces convois transportaient avec une minutie précieuse les chargements inestimables de thé. À travers

d'innombrables terres lointaines, ces trésors aromatiques se frayèrent un chemin jusqu'à atteindre enfin les terres chatoyantes du Maroc.

Et ainsi, ma grand-mère poursuivait son récit, dans une danse majestueuse des caravanes, au rythme cadencé des pas des chameaux et des murmures du vent. L'histoire enchanteresse du thé marocain prenait son envol.

Les marchands, tels des héros légendaires, étaient investis d'une mission secrète. Ils détenaient entre leurs mains l'élixir de la convivialité et du partage, la quintessence des rencontres et des récits qui s'entrelaçaient au gré des verres de thé.

Porté par les mots évocateurs de ma grand-mère, je plongeais au cœur d'une narration d'aventures et de découvertes. Les pages de mon livre de souvenirs s'ouvraient sur des paysages grandioses où les mystères se dévoilaient peu à peu. Dans cette légende intemporelle, transmise de génération en génération, je me sentais profondément lié à l'histoire et à l'héritage de ma culture.

Aujourd'hui encore, alors que je sirote mon verre de thé à la menthe, observant les volutes de vapeur s'élever, je me replonge dans les récits envoûtants de ma grand-mère.

Pour moi, le mystère entourant l'origine du thé au Maroc ajoute à la force qui sous-tend cette partie de la culture du pays. Les influences diverses contribuent à la multitude de formes de thé qui sont consommées dans différentes régions du pays et du monde, rendant cette boisson d'autant plus riche.

L'histoire de l'ajout de feuilles de menthe dans le thé est entourée d'une aura enchanteresse qui évoque les saveurs délicates et les parfums enivrants.

Au sein des jardins luxuriants du Maroc, où les rayons du soleil caressent les feuilles verdoyantes, la menthe a trouvé sa place de choix. Depuis des générations, elle a prospéré dans ces terres fertiles, offrant ses arômes frais et apaisants.

Aujourd'hui, les plantations de menthe marocaine sont un véritable trésor, cultivé avec amour et soin pour garantir la fraîcheur et la qualité exceptionnelles de chaque feuille. Les brises chaudes du désert bercent les rangées de menthe, infusant chaque plante de son essence

parfumée.

À travers tout le pays, des salons de thé, connus sous le nom de "kawa", accueillent chaleureusement les visiteurs, offrant un refuge où l'on peut déguster un verre de thé à la menthe fraîche et échanger des histoires et des éclats de rire.

L'histoire du thé marocain est une histoire d'échanges, de traditions ancestrales et d'hospitalité. Elle a traversé les générations, liant les habitants du Maroc à leurs ancêtres tout en s'ouvrant au reste du monde.

Dans chaque verre de thé marocain réside l'essence des époques passées, des échanges culturels et des rencontres entre les peuples. C'est une invitation à explorer le tissu multiculturel du Maroc. Là où le thé coule, les frontières s'effacent, les différences se subliment et le passé et le présent s'entrelacent harmonieusement.

CHAPITRE 5

ABC DU THÉ... POUR LES VISITEURS AU MAROC

CHAPITRE 5 : ABC DU THÉ... POUR LES VISITEURS AU MAROC

Dans ce chapitre, nous présenterons un guide ABC du thé à l'intention des visiteurs découvrant le Maroc.

Récemment, j'ai été invité chez des amis proches à Rabat pour un dîner mémorable. À mon arrivée, j'ai été émerveillé par la table magnifiquement dressée qui offrait un véritable festin pour les sens. Des petits tajines étaient disposés, débordant de délicieuses entrées aux saveurs variées.

Il y avait une salade marocaine fraîche et colorée, des épinards délicatement assaisonnés, des pommes de terre accompagnées de betteraves rouges, des poivrons rissolés et un zalouk, cette ratatouille d'aubergines où ces dernières étaient d'abord grillées, puis mélangées avec des tomates, des poivrons et assaisonnées d'ail et d'épices. Les olives de toutes les couleurs ajoutaient une touche savoureuse à cette symphonie de saveurs.

Mais le clou du spectacle était sans aucun doute les plats de résistance, présentés avec soin dans de grands tajines traditionnels. Le premier était un tajine de poulet, où la tendresse de la viande fondait dans la bouche, accompagnée d'une sauce aux oignons et aux olives qui ajoutait une touche de saveur inoubliable.

Puis, il y avait mon préféré, le tajine de poisson. À l'intérieur de ce chef-d'œuvre culinaire se mélangeaient des pommes de terre fondantes, des poivrons colorés et des rondelles de carottes

Et au centre de ce délice, trônait une dorade parfaitement cuite, dont la chair se détachait en fines lamelles à chaque bouchée.

Le parfum magique des épices emplissait la pièce, créant une atmosphère chaleureuse et conviviale. Les conversations animées se mêlaient aux délices gustatifs, tandis que nous nous délections de ces plats préparés avec amour et finesse.

Après avoir savouré ce festin, vint le moment que j'attendais le plus : déguster un délicieux thé à la menthe agrémenté de diverses plantes et herbes aromatiques.

C'était la cerise sur le gâteau, une boisson rafraîchissante et parfumée qui complétait parfaitement ce repas.

Ce dîner restera à jamais gravé dans ma mémoire, non seulement pour les saveurs exquises qui ont enchanté mon palais, mais aussi pour l'amitié sincère et les moments de partage qui ont donné une dimension encore plus spéciale à cette expérience culinaire.

Ainsi, grâce à ce repas divin et à l'atmosphère envoûtante qui régnait ce soir-là, je me suis rappelé que la véritable magie se trouve dans les détails, dans ces instants de bonheur éphémères qui nous transportent vers des contrées insoupçonnées.

Et c'est dans ces moments-là que la vie prend tout son sens, lorsque les plaisirs simples se transforment en souvenirs inoubliables, dignes des plus belles pages d'un roman captivant.

Que ce soit dans les ruelles animées des médinas, où les marchands de thé offrent leur breuvage fumant aux passants émerveillés ou dans les maisons marocaines où les familles se réunissent pour partager des moments intimes, le thé marocain est le fil conducteur qui relie les gens, transcendant les différences et les frontières.

Laissez-vous transporter au cœur des souks animés du Maroc, où les parfums enivrants de la menthe fraîche et du thé vert se mêlent aux arômes envoûtants des épices. Au milieu de ces marchés traditionnels, les étals débordent d'ingrédients colorés, soigneusement disposés pour créer l'accord parfait du thé marocain. Les vendeurs habiles préparent et servent cette boisson emblématique avec une habileté et une grâce fluides.

Dans les riads traditionnels et les cafés animés, les visiteurs ont l'opportunité de plonger dans l'atmosphère enchanteresse du thé marocain.

Des voyageurs venus du monde entier convergent ici pour vivre une expérience unique, savourer l'authenticité du thé marocain et découvrir la véritable signification de l'hospitalité marocaine.

Les maîtres du thé, véritables artistes du versement, manient la théière avec une précision déconcertante, versant le liquide doré dans les verres avec une hauteur vertigineuse. C'est un ballet hypnotisant, une danse entre l'eau chaude, les feuilles de thé et la menthe fraîche.

Les verres se remplissent, la mousse se forme et un parfum enivrant se diffuse dans l'air, chatouillant délicatement les narines.

Les premières gorgées de cette boisson chaude et parfumée viennent caresser vos lèvres, vous plongeant dans un enchantement sensoriel.

Les conversations s'animent, les sourires se dessinent sur les visages et les liens se renforcent ; dans les ruelles animées des médinas, sur les sommets enneigés de l'Atlas ou au cœur des étendues sablonneuses du désert du Sahara marocain, vous serez ensorcelé par l'envoûtement du thé à la menthe.

Laissez-vous transporter dans un monde où l'élégance et la splendeur s'unissent harmonieusement, où chaque objet raconte une histoire et chaque gorgée éveille les sens.

Par-delà les frontières et les mots, le thé marocain et l'artisanat qui l'entoure sont des messagers d'affection, de culture et de partage, tissant des liens entre les cœurs et les esprits à travers le temps et l'espace.

Et lors de votre séjour au Maroc, pourquoi ne pas vous offrir, ou offrir à un être cher, un ensemble d'accessoires pour

préparer votre propre thé à la menthe ?

C'est un cadeau qui incarne toute la beauté et l'élégance de la culture marocaine. Imaginez la sensation délicate des verres entre vos doigts, la brillance étincelante de la théière en argent et la texture artistique des plateaux gravés.

Chaque pièce raconte une histoire, chaque détail est une œuvre d'art.

Offrir un ensemble d'accessoires pour préparer votre thé à la menthe, c'est offrir bien plus que de simples objets. C'est offrir une expérience, une immersion dans la culture marocaine. C'est une invitation à ralentir, à apprécier les moments de partage et de connexion.

CHAPITRE 6

L'ART DES ACCESSOIRES : L'ART QUE LE THÉ A CONTRIBUÉ À FAÇONNER

CHAPITRE 6 : L'ART DES ACCESSOIRES : L'ART QUE LE THÉ A CONTRIBUÉ À FAÇONNER

Dans ce fascinant voyage, nous allons plonger au cœur de l'univers des accessoires liés au thé et explorer leur lien étroit avec le développement de l'artisanat marocain.

Des pièces d'une beauté exquise, telles que les théières, les verres délicats, les plateaux et les ustensiles spéciaux, ont été créées pour accompagner la dégustation du thé, fusionnant ainsi fonctionnalité et esthétique.

Ces réflexions me rappellent un souvenir précieux, un jour où j'étais quelque part dans le monde, plongé dans une morosité ambiante due à un ciel gris et pluvieux.

Assis sur le canapé de ma chambre d'hôtel, les nuages sombres semblaient peser sur mon humeur et mon esprit.

Mais au milieu de cette grisaille, j'ai fermé les yeux et mes pensées se sont envolées vers un précieux souvenir : ma dernière visite dans un souk marocain, au cœur de la médina.

Ce moment-là a été bien plus qu'une simple escapade, il m'a transporté dans un monde ensorcelant. Dès que j'ai franchi les portes de ce labyrinthe coloré, mes sens ont été captivés par une symphonie enchanteresse, une mélodie captivante de fragrances enivrantes, de sons animés et de couleurs éclatantes.

Les étals regorgeaient d'artisanat d'une beauté à couper le souffle.

Des tapis tissés à la main, ornés de motifs complexes et colorés, aux lanternes étincelantes qui semblaient danser au gré des reflets de la lumière, en passant par les poteries aux détails minutieux, chaque stand était une invitation à explorer un monde de créativité et de savoir-faire exceptionnel.

L'émotion que j'ai ressentie en contemplant ces œuvres d'art était indescriptible, une véritable source d'inspiration qui m'a rappelé la puissance de l'expression artistique et la capacité de l'artisanat à transcender les frontières culturelles.

Mais c'est l'artisanat dédié à l'élaboration du thé qui a attiré toute mon attention et mon intérêt, surtout en tant qu'artiste.

Les ustensiles utilisés pour préparer cette boisson emblématique étaient de véritables œuvres d'art. Les théières en métal ciselé, ornées de motifs complexes et de gravures délicates, semblaient raconter des histoires ancestrales.

Lorsque je me suis retrouvé face à ces objets, j'ai ressenti une vague d'émotions entremêlées.

L'émerveillement devant la beauté de chaque pièce, le respect pour le travail minutieux des artisans qui les avaient créées et l'excitation de pouvoir ramener un peu de cet héritage marocain chez moi.

Lorsque j'ai pénétré dans la médina de Fès, un lieu où le temps semble s'arrêter, j'ai été fasciné par les mains habiles des artisans marocains qui donnent vie à des œuvres d'art magnifiques.

Les plateaux en argent, les verres à thé et les théières en argent ciselé sont les témoins d'un héritage artisanal transmis de génération en génération au Maroc.

Les motifs finement gravés sur les plateaux racontent des

histoires ancrées dans les traditions séculaires. Les verres à thé, ornés de motifs détaillés, ajoutent une touche d'élégance à chaque dégustation, capturant la lumière du soleil. Les théières en argent ciselé, véritables joyaux de l'artisanat marocain, témoignent de moments partagés et de conversations animées.

Leur beauté reflète l'amour et la dévotion des artisans qui les ont créées.

L'artisanat, avec ses motifs traditionnels et ses techniques de glaçure distinctives, est un moyen d'expression artistique privilégié.

Les artisans marocains créent des théières uniques, véritables œuvres d'art à part entière

L'arabesque, quant à elle, joue un rôle essentiel dans la décoration des accessoires liés au thé, ajoutant une élégance et une sophistication particulières.

Leurs motifs complexes et leurs gravures délicates racontent l'histoire d'un artisanat séculaire, d'un savoir-faire transmis de génération en génération. L'artisanat marocain, mondialement célèbre, puise également son

inspiration dans le thé. Chaque accessoire lié au thé était bien plus qu'un simple objet fonctionnel : c'était une œuvre d'art à part entière, une célébration de la créativité, de la maîtrise technique et de l'esthétique.

Ce souvenir de ma visite dans le souk marocain a illuminé ma journée maussade et a fait naître un sourire sur mon visage Il m'a rappelé la puissance de l'artisanat et de la culture pour toucher mon être profond et m'a rappelé que la beauté et l'inspiration peuvent être trouvées même dans les jours les plus sombres.

Et lorsque ces pièces artisanales se retrouvent réunies, disposées avec soin sur un plateau en argent, elles deviennent les acteurs d'une mise en scène magique.

Le thé traditionnel, tel un protagoniste lumineux, est versé avec grâce, remplissant les verres de ce liquide ambré, symbole de convivialité et de partage.

CHAPITRE 7

LE THÉ MAROCAIN À TRAVERS LE MONDE

CHAPITRE 7 : LE THÉ MAROCAIN À TRAVERS LE MONDE

Dans ce chapitre, nous découvrons que le thé marocain est devenu un ambassadeur pour le Maroc dans le monde.

Au fil du temps, le thé en poudre ou en sachet s'est enraciné dans diverses cultures à travers le monde. Des pays tels que la Tunisie, l'Égypte ou encore la Turquie ont adopté leurs propres traditions du thé, ajoutant des épices, des herbes ou des fleurs pour créer des mélanges uniques et aromatiques. De même, des pays comme le Japon ou l'Angleterre ont développé leurs propres rituels et traditions du thé.

Dans les restaurants et les cafés disséminés aux quatre coins du monde, les éclats de rire se mêlent à l'arôme envoûtant de la menthe fraîche, créant une symphonie joyeuse d'amitié.

En Amérique, à Little Morocco à Astoria, ce quartier de New York qui symbolise la diversité culturelle, le thé marocain

devient le point de rendez-vous des amis.

Dans certains cafés branchés, à l'abri de l'effervescence urbaine, on se retrouve autour d'un délicieux verre de thé à la menthe, laissant les conversations s'épanouir au rythme des saveurs exquises qui se déploient.

Dans les rues animées de Londres, à Little Morocco sur Portobello – Golborne Road – il est possible de faire une halte pour déguster un thé à la menthe à la marocaine.
En effet, les cafés et les restaurants internationaux se sont emparés de cette tradition marocaine, offrant aux clients une escapade gustative. Ainsi, le thé à la menthe se présente comme un véritable ambassadeur culturel, ouvrant les portes des contrées lointaines aux merveilles d'une expérience sensorielle inoubliable.

Le thé à la menthe a également trouvé sa place dans les salons de thé réputés, les hôtels de luxe et les événements culturels à travers le monde, où il est servi avec élégance et raffinement.

Loin de sa terre natale, le thé marocain devient le symbole d'un échange culturel, un pont entre les différentes cultures et une façon de célébrer la diversité.

Les cérémonies du thé marocain, emblématiques du pays, sont souvent mises en avant lors d'échanges culturels et de rencontres internationales.

Ces cérémonies permettent de faire découvrir aux visiteurs les traditions et l'hospitalité du Maroc.

J'ai moi-même eu la chance d'assister à une telle cérémonie organisée dans divers pays, en présence de personnalités importantes ainsi que de représentants d'organisations internationales. C'était une occasion exceptionnelle de partager la beauté et la richesse de la culture marocaine à travers la préparation et la dégustation du thé. Les gestes précis des maîtres du thé, la convivialité des échanges et l'arôme ensorcelant du thé ont créé une ambiance chaleureuse et mémorable.

Avant chaque exposition internationale où j'expose mes peintures, je m'accorde un moment de calme et de confiance en dégustant mon thé à la menthe, agrémenté d'une touche traditionnelle de verveine.

Cette combinaison me procure une sensation apaisante et me permet d'aborder la situation avec assurance. Je puise dans cette tranquillité pour développer et rédiger ma présentation. Mon objectif est de captiver mon public en créant une

histoire qui se dévoile progressivement, en explorant les émotions et les pensées profondes qui touchent le cœur des spectateurs.

Ainsi, avec mon thé à la menthe et ma petite touche de verveine, je me prépare à affronter le stress du vernissage ou de la présentation, en puisant dans la sérénité et la confiance que ces rituels m'apportent.

En plus de sa dimension culturelle, le thé marocain est également devenu internationalement connu pour ses bienfaits pour la santé.

De plus en plus de personnes découvrent les multiples avantages de cette boisson marocaine et l'intègrent dans leur régime quotidien.

Cela contribue à sa popularité croissante à l'échelle mondiale et à sa reconnaissance en tant que boisson bénéfique pour le bien-être.

CHAPITRE 8

B'SAHA ! LE THÉ, UNE SOURCE DE BIENFAITS POUR LA SANTÉ

CHAPITRE 8 : B'SAHA ! LE THÉ, UNE SOURCE DE BIENFAITS POUR LA SANTÉ

Dans ce chapitre, nous allons explorer les multiples avantages que le thé peut procurer à notre santé.

Enfant, je garde en moi le souvenir d'une époque lointaine où j'étais affligé par la maladie.

Le soir venu, un membre bienveillant de ma famille me préparait un verre de thé à la menthe, mais avec une touche spéciale, presque magique : une infusion de thym et une cuillerée de miel d'une qualité exceptionnelle. On me murmurait à l'oreille que le thé à la menthe était un breuvage bienfaisant pour la santé, délicieusement rafraîchissant, que le thym avait le pouvoir de guérison et que le miel était une source de réconfort.

Dans l'obscurité de ma chambre, lorsque le soir tombait, je

pouvais savourer les arômes subtils s'entremêler dans ce verre fumant. Les effluves enivrants de la menthe fraîche se mariaient harmonieusement à la chaleur apaisante du thé, tandis que le thym délivrait ses vertus curatives à chaque gorgée.

Et lorsque mes lèvres rencontraient le miel sucré, une douce sensation de réconfort emplissait tout mon être.

Ces instants étaient comme des parenthèses hors du temps, où la puissance des plantes agissait pour me guérir et m'apaiser. Je me sentais enveloppé par les bienfaits de la nature, comme si ses secrets millénaires étaient révélés dans chaque gorgée de ce breuvage réconfortant.

Aujourd'hui encore, ces souvenirs m'offrent une perspective différente sur le pouvoir de la nature et la capacité des plantes à nous guider sur le chemin de la guérison.

Ils m'ont enseigné que parfois, dans les moments les plus simples et les plus modestes, se cache une magie insoupçonnée, prête à transformer nos vies.

L'infusion emblématique du Maroc ne se contente pas de ravir nos papilles, elle est aussi un allié précieux pour notre santé.

La fraîcheur de la menthe apaise les maux d'estomac, la verveine procure une détente profonde et les plantes aromatiques réchauffent le cœur. Chaque gorgée est une caresse bienfaisante qui apaise le corps, offrant un réconfort précieux dans un monde parfois troublé.

Le thé est une excellente source d'antioxydants, ces précieux composés naturels qui agissent comme des gardiens bienveillants pour notre corps

La verveine, quant à elle, agit comme une caresse délicate sur nos estomacs agités, apaisant les désagréments digestifs et invitants à la sérénité.

Le thé à la camomille offre des propriétés apaisantes pour favoriser le sommeil et la détente, tandis que le thé à la menthe peut aider à soulager les problèmes digestifs et rafraîchir l'haleine.

Chaque plante, chaque feuille ajoutée à cette boisson, est une offrande de bien-être, une invitation à prendre soin de nous-mêmes

Il est important de noter que les bienfaits du thé dépendent également de la qualité des feuilles de thé et des méthodes de préparation.

Opter pour des thés de haute qualité, préparés avec soin, garantit une concentration optimale en nutriments et en composés bénéfiques.

En intégrant le thé dans notre routine quotidienne, nous pouvons non seulement savourer un délicieux verre, mais aussi prendre soin de notre corps et de notre esprit.

Lorsqu'on boit un verre de cette boisson, il est courant d'entendre l'expression « B'saha ». C'est l'équivalent marocain de « à votre santé » ou « cheers ».

C'est une expression empreinte de bienveillance et de souhait de bonne santé envers tous ceux qui partagent ce moment de convivialité autour du thé.

Alors, prenons le temps de savourer un verre de thé, en pensant à notre santé et à celle de nos proches. B'saha ! À votre santé !

CHAPITRE 9

LA POLYVALENCE DU THÉ MAROCAIN : UNE BOISSON POUR TOUTES LES OCCASIONS

CHAPITRE 9 : LA POLYVALENCE DU THÉ MAROCAIN : UNE BOISSON POUR TOUTES LES OCCASIONS

Dans ce chapitre, nous plongerons au cœur de la culture marocaine et explorerons la place prépondérante qu'occupe le thé à la menthe dans la vie quotidienne.

Que ce soit pour se réhydrater, se ressourcer ou simplement partager un moment de détente, le thé marocain est toujours là pour nous accompagner.

Les maîtres du thé sont des experts dans l'art de préparer le thé à la marocaine et leur présence est particulièrement appréciée lors d'événements spéciaux tels que les mariages.

Leur expertise ajoute une dimension spectaculaire à la cérémonie du thé et leur habileté transforme la tradition du thé marocain en une véritable performance artistique.

Quant au mot pour thé en langues marocaines, il est appelé

« atay » en darija, la variante marocaine de l'arabe dialectal.

C'est un mot qui résonne avec douceur et familiarité, comme une caresse verbale qui évoque instantanément l'image d'un verre fumant entre les mains.

Au sein des remparts de la médina, dans ces ruelles étroites et mystérieuses où le parfum enivrant de la menthe se mêle aux senteurs des épices, se trouvent les secrets ancestraux de ces maîtres de la spécialité marocaine à base de thé et de feuilles de menthe fraîche.

Les maîtres du thé acquièrent leur métier avec une patience infinie, guidés par les anciens qui ont consacré leur vie à cet art précieux.

Chaque geste est minutieusement étudié, chaque mouvement est exécuté avec grâce et précision.

Ce breuvage emblématique représente bien plus qu'une simple tradition. C'est un héritage vivant qui transcende les générations, un trésor précieux qui rassemble les familles et les communautés.

Les compétitions de préparation du thé mettent en lumière les maîtres de cet art ancestral.

Leurs compétences sont évaluées selon des critères rigoureux, tels que la qualité de l'infusion, la précision du versement et la présentation esthétique.

Ces compétitions célèbrent l'excellence et le savoir-faire, rendant hommage à ceux qui consacrent leur vie à cet art.

De plus, le thé peut être consommé à tout moment de la journée, que ce soit avant, pendant ou après un repas.

Il accompagne parfaitement les plats marocains traditionnels, apportant une fraîcheur bienvenue et une note de saveur complémentaire.

Le thé à la menthe est une boisson polyvalente qui s'adapte à toutes les occasions.

Que les cérémonies marocaines, accompagnées de leur thé à la menthe parfumé, continuent d'incarner la générosité et l'amour des Marocains.

Que cette tradition perdure, renforçant les liens familiaux, amicaux et communautaires et créant ainsi un héritage qui perdurera pour les générations à venir.

CHAPITRE 10

UN AVENIR PROMETTEUR POUR UNE TRADITION SÉCULAIRE : LES ÉVOLUTIONS FUTURES DU THÉ

CHAPITRE 10 : UN AVENIR PROMETTEUR POUR UNE TRADITION SÉCULAIRE : LES ÉVOLUTIONS FUTURES DU THÉ

Dans ce chapitre, nous nous pencherons sur les perspectives passionnantes qui attendent cette tradition séculaire qu'est le thé.

Le breuvage emblématique du Maroc transcende la notion de simple boisson. Il est le symbole d'un héritage précieux, transmis de génération en génération et il incarne la générosité et l'hospitalité du peuple marocain.

Sur le plan économique, le thé joue un rôle essentiel dans la vie quotidienne des Marocains. Il génère des opportunités d'emploi pour un grand nombre de personnes, depuis les importateurs de thé jusqu'aux distributeurs locaux, en passant par les commerçants et les artisans. Cette tradition séculaire assure ainsi des moyens de subsistance durables.

De plus, les cafés et les salons de thé qui servent cette boisson sont des lieux de rassemblement importants dans la société marocaine.

Ils favorisent les rencontres, les échanges et renforcent les liens sociaux. Ces établissements contribuent à dynamiser l'économie locale en attirant une clientèle variée.

Il est intéressant de noter que le Maroc est l'un des plus grands consommateurs de thé au monde. En effet, il se classe au cinquième rang mondial en termes de consommation de thé par personne. Cette passion pour le thé témoigne de son importance culturelle et sociale dans le pays.

Pour moi personnellement, l'expérience de boire du thé marocain va bien au-delà de sa valeur marchande. Je me remémore les souvenirs de ces moments précieux passés chez ma grand-mère, où nous partagions le thé avec une complicité profonde. C'est une expérience qui incarne l'hospitalité, la convivialité et le partage. C'est un moment de détente et de connexion avec les autres, où les soucis du quotidien s'apaisent et où l'on peut apprécier pleinement les saveurs et les arômes uniques de cette boisson précieuse.

Dans les années à venir, il est très probable que le thé marocain continue d'explorer de nouveaux horizons et de

gagner en popularité. Nous pouvons déjà observer une tendance croissante de divers mélanges de thé à la menthe marocain vendus dans des endroits de plus en plus variés, certains ajoutant des ingrédients tels que du thym, de la plante d'absynthe, de la verveine ou d'autres herbes. Il est également envisageable que les cafés du monde entier ouvrent leurs portes au thé marocain, offrant ainsi aux visiteurs une expérience authentique.

Que ce soit à Marrakech, à Bruxelles, à New York, à Dubaï ou dans d'autres villes du monde, le thé marocain continuera de séduire les amateurs de thé, les curieux et les aventuriers avides de nouvelles découvertes gustatives.

Il est remarquable de constater que pratiquement toutes les grandes marques de thé ont inclus leur propre version du thé marocain dans leurs collections, témoignant ainsi de son influence grandissante.

Peu importe l'endroit où je me trouve, que ce soit à Berlin, à Londres ou même à Los Angeles, une incroyable excitation m'envahit dès que je pose le pied dans l'un de ces lieux.
Mon premier réflexe est de partir à la recherche d'une théière et des ingrédients nécessaires pour préparer ma précieuse boisson. Le thé vert d'une qualité exceptionnelle et la menthe

fraîche deviennent mes trésors, de véritables joyaux que je m'empresse d'acquérir.

Il est toujours facile de trouver ces ingrédients, car la menthe fraîche est largement utilisée dans de délicieux cocktails, dont le célèbre mojito. Les supermarchés du monde entier regorgent de feuilles de menthe fraîche et de thé vert, prêtes à être utilisées dans mon thé.

Avec la popularité croissante du thé marocain, il devient de plus en plus facile d'obtenir les ingrédients nécessaires pour préparer cette boisson dans un plus grand nombre de pays. De plus, le thé à la menthe est une boisson qui transcende les différences sociales, qu'elles soient économiques ou de notoriété.

Selon un article de Vogue intitulé « 24 heures avec French Montana », le rappeur maroco-américain French Montana commence sa journée en buvant du thé marocain traditionnel à la menthe fraîche.

Puissent les moments de partage autour du thé à la menthe se perpétuer à travers les siècles, remplissant les verres et réchauffant les cœurs.

Les salons de thé marocains se développent tant au Maroc

qu'à l'étranger. Ces lieux offrent un havre de paix où l'on peut s'immerger dans une ambiance conviviale, se détendre, socialiser et savourer le thé marocain.

La tradition du thé marocain continue de se diversifier et de s'adapter aux évolutions de la société, tout en préservant ses aspects culturels et traditionnels.

Elle demeure un symbole puissant de l'identité marocaine, véhiculant des valeurs profondes de partage, de générosité et de convivialité.

C'est ainsi que le thé marocain transcende les limites géographiques et les différences culturelles, rassemblant les individus autour d'une passion partagée. Il incarne une philosophie de vie, un lien profond entre l'homme et la nature, entre les générations passées et futures.

CHAPITRE 11

QUI SERA MON PROCHAIN INVITÉ POUR SAVOURER LE THÉ ?

CHAPITRE 11 : QUI SERA MON PROCHAIN INVITÉ POUR SAVOURER LE THÉ ?

Dans ce chapitre, j'explore l'excitation et l'anticipation qui m'envahissent lorsque j'attends l'arrivée de mon prochain invité pour partager un verre de thé.

La tradition du thé et ma pratique artistique sont le reflet de ma passion, de mon engagement envers la créativité et de mon désir de partager des expériences significatives avec les autres. Ils sont des sources d'inspiration inépuisables, des portes ouvertes vers des mondes intérieurs et extérieurs qui se rencontrent dans un dialogue silencieux mais puissant.

Car il est vrai que le plaisir de déguster un thé marocain est éphémère, mais c'est précisément cette fugacité qui lui confère une intensité particulière.

Dans les premières pages du livre, j'ai tenté de retranscrire

l'essence de ce plaisir éphémère. Un instant suspendu dans le temps, où chaque gorgée nous transporte vers un ailleurs empreint de délices.

J'ai appris à préparer le thé à la menthe avec minutie et respect, à l'image de ma grand-mère.

J'apprécie recréer cette tradition en préparant du thé à la menthe que je partage avec mes invités.

Qui sera mon prochain invité ? Un ami cher ? Un membre de ma famille ? Ou peut-être une personne nouvelle qui entrera dans ma vie pour la première fois ?

Peu importe l'identité de cet invité mystérieux, je sais que ce moment spécial de partage autour du thé marocain créera un lien entre nous, nous permettant de nous connecter d'une manière unique. Je veux offrir à mon invité une expérience mémorable, un moment de détente et de partage.

Je pense à la façon dont les arômes se mêleront, à la douceur du thé sucré et à la fraîcheur revigorante de la menthe.

La chaleur du réchaud embrase la bouilloire, faisant frémir l'eau qui s'apprête à révéler tous les secrets du thé. Avec précaution, je dépose les petites boules de thé vert gunpowder

dans la théière, leur conférant ainsi le rôle principal dans cette danse aromatique qui se prépare.

L'eau chaude s'écoule doucement, enveloppant les feuilles de thé d'une caresse bienveillante, libérant peu à peu leurs arômes enivrants. Je verse une généreuse quantité de sucre, créant une symphonie sucrée qui se mêlera harmonieusement aux notes végétales du thé.

Puis, j'ajoute avec délicatesse les feuilles de menthe fraîche, apportant une fraîcheur vivifiante à l'infusion.

Le verre brille, impatient d'accueillir l'infusion qui éveillera tous les sens. La théière trouve sa place sur le réchaud, tel le cœur palpitant de cette scène, prête à se livrer à la magie de l'infusion.

Les minutes s'écoulent lentement, laissant le temps au thé de se parer de sa robe ambrée, chargée des saveurs marocaines qui se déploient délicatement.

Alors que le thé marocain est prêt à être servi, l'anticipation grandit en moi

Lorsque mon invité arrive enfin, je le salue chaleureusement et l'invite à s'installer confortablement.

Les yeux brillants d'émotions, je saisis la théière avec assurance, imprégnée de respect.

L'heure est venue de partager cet instant précieux avec mon invité.

Le thé s'élève dans les airs, répandant une cascade brumeuse qui emplit l'atmosphère de son parfum enivrant. Mes mains tremblent légèrement alors que je verse le thé depuis une hauteur calculée, créant ainsi une danse aérienne de liquide ambré, qui se dépose délicatement dans les verres. Les bulles moussantes s'épanouissent à la surface, comme autant de promesses de délices à venir.

Je lui sers avec délicatesse un verre de thé fumant, veillant à ce que chaque geste reflète l'hospitalité marocaine.

Nous entamons alors une conversation animée, partageant des histoires, des rires et des moments de complicité, tout en savourant le thé.

Je ressens une immense gratitude d'avoir pu vivre ces merveilleux moments, entouré de thé, de nourriture délicieuse et de personnes chères à mon cœur.

Et c'est cette gratitude qui me pousse à vouloir partager cette

expérience avec les autres.

À travers chaque verre de thé que je prépare avec soin, je transmets l'amour et l'héritage précieux laissés par ma grand-mère.

Je sens sa présence bienveillante à mes côtés, guidant mes gestes et m'insufflant le respect profond envers cette tradition.

C'est un héritage que je porte avec fierté, une façon de perpétuer le lien sacré entre les générations passées et présentes.

Au plus profond de nos souvenirs, les moments précieux demeurent à jamais gravés, tels des joyaux étincelants dans l'univers de nos vies.

Parmi ces souvenirs, le thé marocain occupe une place particulière pour moi, me rappelant avec émotion que les expériences partagées, les émotions vécues et les rencontres fortuites sont les trésors les plus précieux que je puisse chérir.

Le thé marocain nous enseigne que la véritable richesse ne

réside pas dans les biens matériels, mais dans les liens profonds que nous tissons avec nos semblables.

Que nous soyons au cœur du Maroc, immergés dans la culture et les traditions qui l'entourent, ou bien perdus dans les dédales d'une ville étrangère, la magie du thé à la menthe nous enveloppe, telle une étreinte chaleureuse.

L'art de préparer et de déguster le thé a renforcé pour moi l'importance des valeurs essentielles telles que la patience, la contemplation et la gratitude pour les petites joies de la vie.

Le thé a également nourri ma créativité artistique.

Les couleurs riches du thé à la menthe m'ont transporté vers des palettes vibrantes et des compositions visuelles captivantes.

Les motifs délicats des services à thé et des verres richement décorés ont éveillé en moi un amour pour l'esthétique et l'artisanat.

Le thé me rappelle de ralentir, de savourer chaque instant et de cultiver la gratitude.

C'est un moment de pause, de réflexion et de connexion

profonde avec moi-même et avec le monde qui m'entoure.

Au-delà de la dégustation et de la création artistique, le thé est un puissant vecteur de connexion humaine. Les moments partagés autour d'un verre de thé ont créé des liens précieux avec mes proches et m'ont permis de découvrir des cultures et des traditions variées à travers le monde.

Le thé marocain demeurera à jamais une source d'inspiration et une porte ouverte vers la découverte de soi et des autres.

CONCLUSION

LE THÉ MAROCAIN : UNE SYMPHONIE DE SAVEURS, DE PARTAGE ET D'IDENTITÉ

CONCLUSION

LE THÉ MAROCAIN : UNE SYMPHONIE DE SAVEURS, DE PARTAGE ET D'IDENTITÉ

Le rituel du thé marocain est un véritable spectacle pour les sens.

Mais le thé marocain est bien plus qu'une simple dégustation. C'est un véritable moment de connexion et de convivialité. Au Maroc, il est courant de voir les gens se réunir autour d'une table basse, dans un salon traditionnel appelé « le salon marocain », pour partager un verre de thé. C'est un moment de pause dans la journée, une occasion de ralentir, de discuter, d'échanger des nouvelles et de renforcer les liens familiaux et amicaux.

Que ce soit au Maroc ou ailleurs dans le monde, le thé à la menthe continue d'exercer une fascination et de réunir les

individus autour de son charme intemporel.

Alors, réunissez vos proches, préparez la théière et laissez-vous emporter par la magie de la cérémonie du thé.

La façon dont le thé est versé avec grâce depuis une hauteur vertigineuse dans ces verres à thé spéciaux est tel un poème qui s'écrit dans l'air.

Avant de nous quitter, permettez-moi de vous présenter deux poèmes qui célèbrent la tradition du thé au Maroc.

Ces poèmes sont une invitation à un voyage lyrique au cœur des contrées ensoleillées, où le thé est bien plus qu'une boisson, c'est un art de vivre empreint de convivialité et de raffinement.

Ils nous transportent dans un univers où chaque verre de thé devient une symphonie des sens, une expérience enchanteresse.

D'saha ! C'est l'expression marocaine qui est souvent prononcée lorsqu'on trinque à la santé de tous les convives. C'est un moment de partage et de célébration, dans une ambiance chaleureuse et joyeuse.

Ainsi, ces poèmes nous invitent à plonger dans l'univers captivant du thé à la menthe, à savourer chaque délicieuse goutte comme une histoire qui se dévoile, un poème qui émerveille nos papilles et éveille nos sens.

B'saha, à votre santé !

Dans un tourbillon d'émotions et de souvenirs, je lève mon verre pour honorer cette tradition qui nous unit, pour rendre hommage à ma grand-mère et pour célébrer la poésie enchanteresse qui se cache derrière chaque verre de thé marocain.

Que cette boisson parfumée nous transporte vers des contrées lointaines, où les mots se mêlent à la saveur suave du thé, créant ainsi des instants magiques remplis de douceur et de nostalgie.

L'Art des Saveurs

Dans l'air parfumé du Maroc enchanté,
S'élèvent les murmures d'une tradition sacrée.
Au Maroc, le thé, joyau de convivialité,
Réchauffe les âmes d'une complicité partagée.
Dans les théières argentées, le thé se déploie,
Les feuilles frémissantes, prêtes à l'infini.
La menthe fraîche, délicate et parfumée,
Vient enlacer le thé, telle une douce caresse.
Le sucre cristallisé, symbole de douceur,
Se mêle aux arômes, créant un bonheur en fleur.
Le liquide ambré, couleur de l'or du désert,
Verse son élixir, révélant ses mystères.
Dans les verres, le thé danse et se révèle,
Tourbillon de saveurs qui éclairent les étoiles.

Les lèvres s'entrouvrent, goûtant la félicité,
Les papilles en émoi, comblées de générosité.
Autour de la table, amis et famille réunis,
Partagent un moment d'intimité infini.
Les rires fusent, les conversations s'animent,
Le thé marocain unit les gens, les estime.
Des générations se succèdent, perpétuant la tradition,
Le thé au Maroc, riche transmission.
Dans chaque gorgée, résonnent les échos du passé,
Une histoire qui se poursuit, tissée avec finesse.
Que le thé marocain, symbole d'hospitalité,
Rassemble les gens avec sincérité.
Savourons ce breuvage, cette douce poésie,
Qui lie les êtres dans une éternelle harmonie.

Un Voyage Enchanté

Dans les terres ensoleillées du Maroc béni,
La tradition du thé, un héritage infini.
Chaque ville offre une magie unique,
Un voyage enchanté, un moment authentique.
Au cœur d'un riad, oasis de sérénité,
Le thé marocain s'apprécie avec volupté.
Les murs ornés de mosaïques chatoyantes,
Accueillent les convives dans une ambiance enivrante.
Dans les cafés animés, au rythme effréné,
Le thé se savoure avec liesse et gaieté.
L'atmosphère vibrante, les discussions animées,
Créent une symphonie de saveurs partagées.
Au cœur des souks pittoresques, parfumés d'épices,
Le thé à la menthe est une danse de délices.

Entre les étals colorés et les artisans habiles,
On goûte à la magie d'un thé qui concilie.
Que ce soit dans les oasis, au milieu du désert,
Le thé marocain est un trésor offert.
Autour du feu, dans un silence éclairé,
On savoure chaque gorgée, un moment sacré.
Le thé marocain, complice des rencontres,
Crée des liens forts, des moments qui racontent
L'hospitalité chaleureuse, la générosité,
Des valeurs qui s'entrelacent avec sincérité.
Alors, levons nos verres et célébrons l'amitié,
Au thé marocain, symbole de fraternité.
Dans chaque gorgée, une émotion se dévoile,
Le poème du thé marocain, éternel et fidèle.

*"À la santé de ces moments uniques
et précieux qui éveillent nos sens
et font vibrer nos cœurs."*

www.ingramcontent.com/pod-product-compliance
Lightning Source LLC
Chambersburg PA
CBHW071832210526
45479CB00001B/104